St. Afra in Meißen

St. Afra in Meißen

von Georg Krause

Historische Einführung

Die Stadt Meißen spielt in Sachsen eine besondere Rolle. Ihre Geschichte ist eng mit der Landesgeschichte verbunden und auch für die jüngste Vergangenheit sehr bemerkenswert. Das heutige Bundesland Sachsen wurde am 3. Oktober 1990 mit einem Festakt in der Albrechtsburg als Freistaat neu gegründet. Erste schriftliche Kunde von Meißen gibt die in acht Büchern zwischen 1012 und 1018 aufgezeichnete Chronik des Bischofs Thietmar von Merseburg. Sie berichtet vom Leben König Heinrichs I. und von seinem Heerzug an die obere Elbe, in das Land der Daleminzer. Im Frühjahr 929 ließ er einen südlich des in die Elbe mündenden Baches Meisa gelegenen Berg zur Anlage eines Militärstützpunktes roden und durch eine Burganlage sichern. Die Burg wurde Misni, Meißen, genannt und entwickelte sich in der Folgezeit zum Sitz des Markgrafen, 968 zum Bischofssitz und 1068 zum Sitz eines Burggrafen. Ein Hafen an der Elbe führte dazu, dass reger Handel einsetzte und Straßen gebaut wurden. Siedlungskerne, feste Höfe entstanden, aus denen sich später die Stadt Meißen entwickelte. Neben der Domkirche auf dem Burgberg wird für das Jahr 984 in der Chronik Thietmars eine weitere Kirche als Lokalisierung der Ermordung des Markgrafen Rigdags genannt. Sie lag außerhalb des Burgbergs. Gute Gründe sprechen dafür, dass es sich hierbei um einen Vorgängerbau der heutigen St. Afra Kirche handelt.

Meißen zeichnet sich neben der geschichtlichen Bedeutung auch durch seine topografisch reizvolle Lage aus. Der allein stehende Burgberg wird nördlich durch das Tal des Meisabaches, südlich durch den von der Triebisch herausgeschnittenen Talkessel begrenzt; östlich stürzt er zur Elbe hin ab und in westlicher Richtung wird er durch einen weiteren Einschnitt von den »Höhen« getrennt. Dort befindet sich ein Bergsporn, an dessen östlicher Spitze sich geradezu einladend der Baugrund für eine Kirche anbot. Die weit in die Landschaft hinein wirkenden »Höhen« waren von jeher Ort religiöser Verehrung.

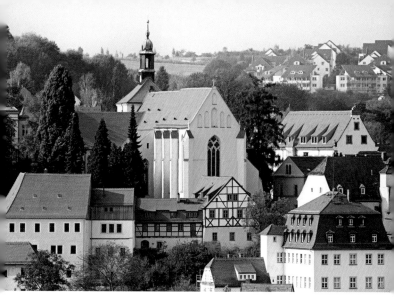

▲ *Fernsicht vom Turm des Franziskaneums aus*

Neben dem Dom auf dem Burgberg sind die »Höhen« auf dem Afraberg, dem Plossen (St. Martin) südlich der Triebisch und dem Zscheilberg (St. Georg / Trinitatis) jenseits der Elbe ebenfalls mit Kirchenbauten akzentuiert. Aber auch in Tallagen wurden Kirchen bzw. Kapellen angelegt (St. Jakob östlich des Burgbergs, St. Lorenz und St. Marien / Frauenkirche im Talkessel und St. Nikolai an der Triebisch).

Aussagen zu Form und Gestalt der 984 erstmals erwähnten Kirche lassen sich nicht treffen. 1966 wurde ein Vorgängerbau unter der jetzigen St. Afra Kirche ergraben. Es handelt sich dabei um einen romanischen Saalbau mit einer halbkreisförmigen Apsis als Ostabschluss. Auffällig an ihm ist die ungewöhnliche Längenausdehnung im Verhältnis zur vorgefundenen Breite (30,90 Meter zu 8,02 Meter). Dies gilt als sehr alten Kirchen eigen, lässt aber keine genauere zeitliche Einordnung als »älter als frühes 13. Jahrhundert« zu.

Gesicherte Nachrichten zur Geschichte von St. Afra setzen erst mit der Gründung eines Augustinerchorherrenstifts 1205 ein. Urkunden

bestätigen, dass es vor diesem Zeitpunkt eine Pfarrkirche gab, die der heiligen Afra geweiht war. Es bestand eine entsprechende Gemeinde und auch die materielle Sicherheit zur Aufrechterhaltung der Seelsorge war gegeben. Die Kirche war von einem Vorgänger des damaligen Meißner Bischofs (Dietrich II. von Kittlitz, reg. 1191–1208) gegründet worden und wurde von der Domgeistlichkeit betreut. Als Stifter dieser Kirche kommen die Bischöfe Dietrich I. (reg. 1024–40) oder Reiner (reg. 1065–66) in Frage. Für Dietrich I. spricht ein mittelalterlicher Schriftzusatz zu einer älteren Bischofsurkunde, in der er als Gründer von St. Afra (*fundator affrae*) bezeichnet wird. Für Reiner spricht, dass er ein Zeitzeuge der Erhebung der Gebeine der heiligen Afra 1064 in Augsburg war – er könnte daher mit der Gründung der Kirche als Übermittler des damals hochstehenden Afra-Kultes an die Ostgrenze des Reiches gelten. In jedem Fall gilt St. Afra als Gründung eines Meißner Bischofs.

Die Legende der heiligen Afra

Als historisch gesichert gilt die Hinrichtung einer Afra in Augsburg zur Zeit Kaiser Diokletians um 304. Die erste schriftliche Erwähnung um 575 findet sich in einem fiktiven Reisebericht des Venantius Fortunatus, des späteren Bischofs von Poitiers: »[…] ziehst du nach Augsburg, wo Wertach und Lech hinfließen. Dort verehr' die Gebeine der heiligen Märtyrerin Afra.« Er selbst unternahm diese Reise im Jahr 565.

Mündlich überlieferte Legenden erzählen von Afra als einer zypriotischen Königstochter, deren Vater ermordet wurde. Afra und ihre Mutter Hilaria flüchteten daraufhin nach Rom, die Tochter wurde dort als Dienerin der Liebesgöttin Venus geweiht und ausgebildet. Afra hatte geträumt, sie solle Königin von Augsburg werden und überredete ihre Mutter, Italien zu verlassen. Mit drei »Gespielinnen« richtete sie in Augsburg ein Freudenhaus ein. Ein gewisser Bischof Narzissus aus Spanien kehrte während seiner Flucht vor der diokletianischen Verfolgung dort ein, unwissend, worin der eigentliche Charakter dieses Hauses bestand. Afra bereitete ihm ein Mahl und wurde von seinem Tischgebet so erschüttert, dass sie ihm zu Füßen fiel, sich zum Christentum

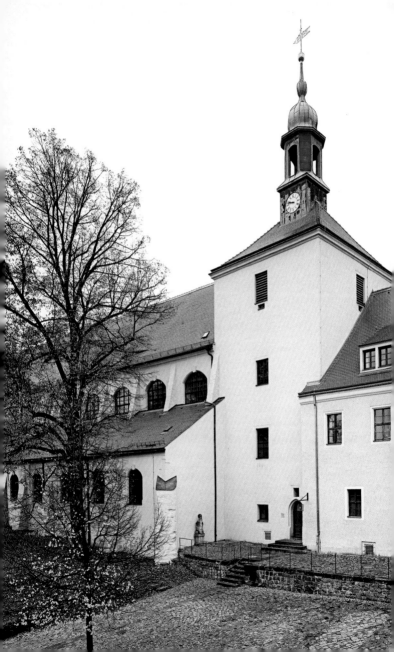

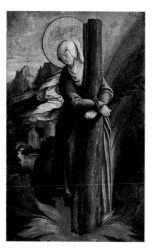

▲ *Die heilige Afra*

bekehrte und taufen ließ. Sie schloss das Bordell, woraufhin sie von mehreren, offensichtlich enttäuschten, Augsburgern als Christin angezeigt wurde. Die fortschreitende Christenverfolgung brachte sie ins Gefängnis und zur Verurteilung durch den römischen Statthalter Gajus. An einen Baumstamm gebunden, wurde sie um 304 enthauptet. Eine ältere Legende erzählt von ihrer Verbrennung auf dem Lechfeld. Auf dem Scheiterhaufen geschah ein Wunder: Der Geist trennte sich vom Körper und flog in Gestalt einer weißen Taube zum Himmel. Die drei Gefährtinnen Afras und ihre Mutter bekehrten sich ebenfalls zum Christentum, überlebten das erste Martyrium und wurden später zusammen dem Flammentod überantwortet.

Bereits in Kalendarien aus der Karolingerzeit wird Afra genannt. Ihr Festtag ist der 7. August. Bischof Aldrich von Le Mans (822–857) weihte einen Afra-Altar. Bischof Adalpero (zwischen 895–897) stiftete im Kloster Lorsch eine Afra-Kapelle. Im Augsburger Hof in Regensburg gab es 974 eine Afra-Kapelle. 992 wird von einer Altarweihe für fünf Heilige im Halberstädter Dom berichtet, unter denen sich auch die heilige Afra befand. Auch bei der Weihe der bischöflichen Hofkapelle in Bamberg 1020 spielten ihre Reliquien eine Rolle.

Afras Mutter Hilaria soll über dem Grab der Tochter eine Kapelle errichtet haben, die ab 565 als Wallfahrtsstätte bezeugt ist. Der Augsburger Bischof Ulrich ließ die Kapelle nach der Ungarnschlacht 955 zu einer herrlichen Kirche ausbauen, die der hl. Afra geweiht wurde.

1064, dem Jahr der Heiligsprechung Afras, war diese Kirche dem Einsturz nahe. Sie wurde zunächst abgetragen, wobei der Sarg der Heiligen aufgefunden wurde. Die wohlerhaltenen Gebeine erregten Verwunderung und wurden zur öffentlichen Verehrung und An-

Hauptportal mit Herrschaftswappen und Figurenschmuck, um 1680 ▶

betung in die neu errichtete Kirche verbracht. Der Sarkophag steht heute in der Bartholomäus-Kapelle der Kirche des 1012 gegründeten Benediktinerstifts St. Ulrich und Afra in Augsburg. Afra ist die erste namentlich bekannte Märtyrerin nördlich der Alpen.

Baugeschichte und Liturgie

In Meißen legte Bischof Dietrich I. den Grundstein der neuen Pfarrkirche und stattete sie mit den nötigen Ländereien und Zehnten aus. Möglicherweise erst unter Bischof Reiner, dem dritten Nachfolger Dietrichs I., war der Bau vollendet: Er weihte die Kirche im Jahre 1065 oder 1066 der heiligen Afra. Reiner war von Augsburg nach Meißen gekommen und dort Bischof geworden. Es ist zu vermuten, dass die Kirche mit ihrem Namen in engem Zusammenhang mit der Frömmigkeitsbewegung steht, die um 1064 durch die Ereignisse in Augsburg ausgelöst wurde.

Wie bereits erwähnt, wurde 1205 an der bestehenden St. Afra Kirche ein Augustinerchorherrenstift eingerichtet. Die ersten Mönche wurden unter der Leitung von Abt Goswin vom Stift St. Peter auf dem Lauterberg bei Halle entsandt und bis zur Einführung der Reformation 1539 wirkten sie in Meißen. Stiftungsgemäß waren sie neben der Gemeindearbeit auch an der Gestaltung festlicher Gottesdienste und Prozessionen am Dom beteiligt. Zu ihren Aufgaben zählte außerdem die Betreuung der am Markt liegenden Marien- bzw. Frauenkirche.

Erst mit der Reformation erhielt die St. Marien-Kapelle vollständige Eigenständigkeit als Stadtkirche. Mit der Einrichtung der Fürsten- und Landesschule St. Afra in die verwaisten Klostergebäude durch Kurfürst Moritz von Sachsen wurde die St. Afra Kirche 1543 auch zu einer Schulkirche. Die geistliche Betreuung der Schüler blieb nach der Trennung von Staat und Kirche 1918 bis zur Auflösung der traditionsreichen Schule 1943 in den Händen der Kirchengemeinde von St. Afra.

Eine zusammenhängende Baugeschichte der St. Afra Kirche ist mit den vorhandenen Quellen nicht rekonstruierbar. Was baulich sichtbar überkommen ist, entstand erst nach der Gründung des Augustiner-

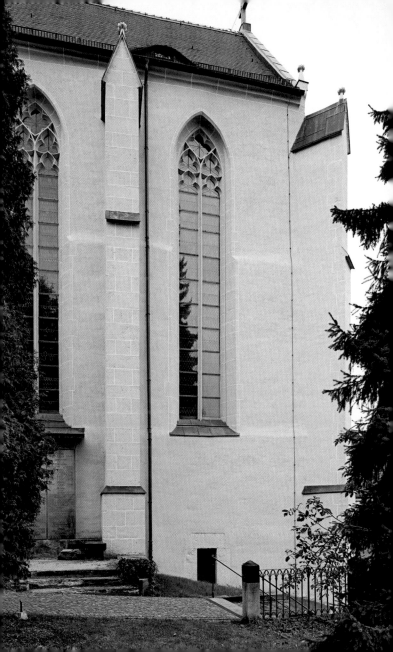

chorherrenstifts 1205. Die unterhalb des heutigen Fußbodens noch vorhandene Saalkirche wird sicher für die erste Zeit ihren Zweck weiterhin erfüllt haben. Um den Gottesdienst für die immer größere Gemeinde regelmäßig abhalten zu können, musste der Bau nach und nach erweitert werden. Da die Sakristei die ältesten Bauformen enthält, ist zu vermuten, dass diese als Erstes an die Nordseite des Saalbaus angefügt wurde. Die großen Baumaßnahmen und Umgestaltungen des Mittelalters werden der Regierungszeit des Propstes Leo (erwähnt ab 1282) zugerechnet. Ausgeführt wurde die Kirche als frühgotische dreischiffige Basilika mit langgestrecktem, gerade abgeschlossenem Chor ohne Querschiff. Der Chor wird im Westen durch einen hohen Triumphbogen vom Mittelschiff getrennt. Dieses wiederum wird von den niedrigeren Seitenschiffen jeweils durch eine fünfteilige Arkadenreihe auf quadratischen Mauerpfeilern geschieden. Die Bögen haben eine uneinheitliche Wandbreite, sind allerdings durch einen Materialwechsel zwischen Sandsteinschichten und mit Zierfugen versehenen »Ziegelpaketen« gegliedert. Die Sockel der Pfeiler und des Triumphbogens sind durch hervortretende Profile betont und der Übergang zum Bogen ist jeweils mit einer profilierten Kämpferplatte akzentuiert. Der obere Raumabschluss der Schiffe war als gerade Holzbalkendecke ausgebildet.

Das Mittelschiff erhielt durch die in den Pfeilerachsen stehenden, spitzbogigen Fenster Licht. Die Fenster waren unter der Holzbalkendecke so hoch angeordnet, dass unter ihnen noch ausreichend Platz für die Pultdächer der Seitenschiffe blieb. Da sich in dem über dem Triumphbogen erhebenden Giebelmauerwerk drei nach Osten gerichtete Fenster befinden, liegt die Vermutung nahe, dass sich der First des Chordaches unter dem des Hauptschiffs befunden haben muss. Auch ein den Chor umlaufender Mauerabsatz könnte als Ort der ehemaligen Traufe des Chordaches angesehen werden. Vorstellbar ist zudem, dass die östliche Hälfte des Saalbaus zunächst unverändert blieb und in einer weiteren Umbauphase die Umfassungswände gemeinsam mit dem vierjochigen Gewölbeeinbau im Chor auf die jetzige Höhe gebracht, die Strebepfeiler an der Süd- und Ostseite angefügt und die Gewölbedienste an der Nordchorwand ins Mauerwerk eingefügt wurden.

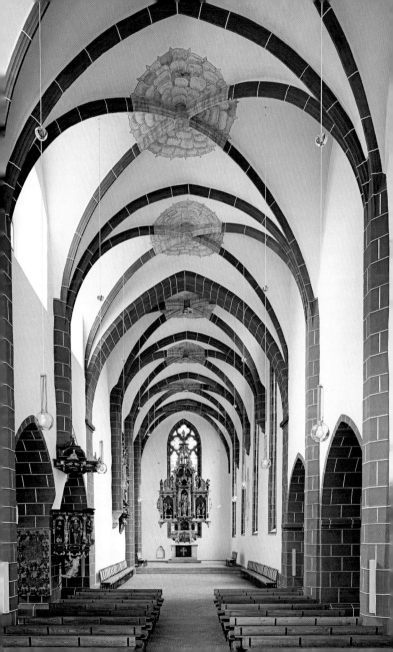

Weitere Bauphasen veränderten das Erscheinungsbild der Kirche: Nach der Fertigstellung des Chores wurde nach 1390 das Südseitenschiff erhöht. Die alte Holzbalkendecke dürfte abgetragen, die Südaußenwand erhöht und fünf etwa quadratische Kreuzrippengewölbe auf profilierten Konsolen eingebaut worden sein. Das Südseitenschiff stellt den festlichen Verbindungsweg vom Kloster über den Kreuzgang in den Chor her. Das Nordseitenschiff entspricht in seinem Grundriss dem Südseitenschiff. Im ausgehenden 15. Jahrhundert wurde es gewölbt. Als Sonderform ist das östliche Joch mit einem Sterngewölbe versehen, die anderen vier Joche erhielten schlichte Kreuzrippengewölbe. Die Rippen wachsen ohne Konsolen aus der Wand und die Gewölbeschlusssteine ragen nur wenig über die Höhe der Arkadenbögen heraus.

Der gleichen Bauetappe zuzuordnen ist der Einbau der Gewölbe im Mittelschiff. Die Jochanzahl beträgt wie in den Seitenschiffen fünf. Vier Gurtbögen scheiden die rechteckigen Kreuzrippengewölbe voneinander. Vor die jeweils vier Arkadenpfeiler sind aus einem halben Achteck gebildete Dienste gestellt, in die zwei Diagonal- und eine Gurtbogenrippe ohne Kapitell einlaufen. Da die Dienste die bisherigen Obergadenfenster überdeckten, mussten diese verschlossen werden. Im nördlichen Obergaden wurden in Achse der Arkaden neue Fenster eingebrochen.

Mit dem Kirchengebäude sind drei Kapellen verbunden, die heute auch noch sichtbar sind. Südwestlich vor der Kirche als »verbreiteter« Ostflügel des Kreuzganges erfolgte der Bau der Barbara-Kapelle (1396 Altarstiftung). Um 1408 wurde zuerst als einjochiger, quadratischer Anbau an das Südseitenschiff eine dem Heiligen Leichnam geweihte Kapelle als Grablege der von Schleinitz errichtet. Dazu wurden zwei der Gewölbequadrate des Seitenschiffs abgebrochen und durch ein fünfteiliges Rechteckgewölbe ersetzt. So konnte der hohe Verbindungsbogen in die ehemalige Südaußenwand des Seitenschiffs eingebaut werden. Um 1470 wurde der Raum in westliche Richtung zur Barbara-Kapelle hin um ein Joch erweitert. Der Zwischenraum zwischen dem Nordseitenschiff und der an der Nordseite des Chores befindlichen Sakristei wurde durch den Einbau einer dem heiligen Mi-

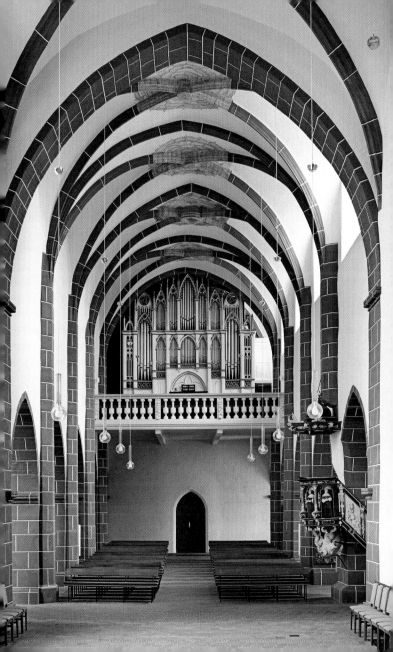

chael geweihten Kapelle geschlossen. Mit reichen Stiftungen versehen, wurde sie zur Grablege derer von Taubenheim (1452).

Letzte mittelalterliche Hinzufügungen (ausgehendes 15. Jahrhundert) sind der dem alten Südeingangsportal vorgelagerte, rechteckige Raum mit dem östlichen Portal und dem für Meißen charakteristischen, aus Backsteinen hergestellten Zellengewölbe sowie die Aufstockung der Sakristei mit einem tonnengewölbten, brandsicheren Raum für eine »Liberey« (Bücherei).

Reformation

Die Einführung der Reformation 1539 veränderte auch die Gestaltung der Gottesdienste. In den Mittelpunkt rückte die Wortverkündigung. Eine Konzentration auf die Gnadengaben durch Christus allein drängte die Praxis der Heiligenverehrung in den Hintergrund. Auch die Sorge um das Seelenheil der Verstorbenen regte zu Stiftungen von Messen an. Verzeichnet waren 173 solcher Jahrgedächtnisse. Die Fülle der damit verbundenen Aufgaben, die Wahrnehmung der regulären Gottesdienste, die Beteiligung der Konventsmitglieder an den Hochfesten im Dom und an Prozessionen im Stadtgebiet waren eine enorme Herausforderung, der die Chorherren nicht immer gewachsen waren. Folglich ordnete das Goslaer Provinzialkapitel 1451 eine Visitation der Augustinerklöster an. Ab 1471 wurden Abwanderungen aus dem Kloster bekannt, von denen sich das Kloster nicht wieder erholen sollte. Vermutlich spielte auch die Pest eine Rolle bei der Verminderung der Konventsgröße. Nach Einführung der Reformation in den ernestinischen Landesteilen Sachsens wandten sich nach dem Tod Georgs des Bärtigen 1539 auch die albertinischen Lande dem reformierten Glauben zu. Der letzte Propst, Nikolaus Klunker, und weitere sechs Mitbrüder erklärten sich bereit, sich vom Papst, dem Bischof und dem Domkapitel loszusagen und die Augsburgische Konfession anzunehmen. Es wurden zwei Pfarreien errichtet, die eine zu St. Afra und die andere bei der Stadtkirche am Markt (Frauenkirche). 1543 richtete Kurfürst Moritz in den verwaisten Klostergebäuden die Fürsten- und Landesschule St. Afra ein.

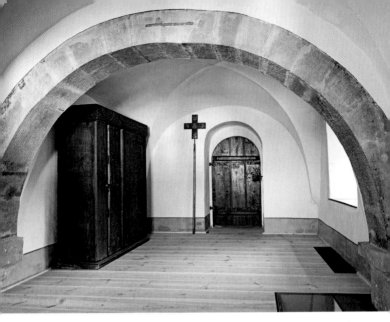

▲ *Sakristei*

Baugeschichte vom 17. Jahrhundert bis heute

Von einer Umgestaltung der Kirche um 1585 ist die Rede. Nach dem Dreißigjährigen Krieg erhielt sie einen neuen Altaraufsatz und eine neue Kanzel. Da das Sitzplatzangebot offenbar begrenzt war, erfolgten Emporeneinbauten mit je eigenen Zugangsgebäuden. 1674 wurde die Schleinitz-Kapelle umgestaltet. Die zwei bis dahin mit einzelnen Dächern versehenen Joche erhielten nun ein gemeinsames Dach mit einem neuen Südgiebel zum Friedhof hin.

Nachdem die Kirche, 1766 von einem Blitz getroffen, großen Brandschaden erlitten hatte, wurde der Kirchturm repariert, erhielt das jetzige Zeltdach und die Bekrönung mit dem Turmaufsatz. Im Inneren wurden weitere Emporen eingebaut. Damit verschlechterten sich die Tageslichtverhältnisse so sehr, dass sowohl die Fenster des nördlichen

Seitenschiffs als auch die Fenster in der Mittelschiffnordwand erheblich vergrößert werden mussten und ihre barocke Form erhielten.

Umfassende Restaurierungen fanden 1827 und 1875 statt. Zur letzten Phase gehören die Sandsteinzier der Chorfenster und ihre farbige Verglasung im Stil der Neogotik. Im Zusammenhang mit dem vorherrschenden Purismus wurde der als nicht stimmig empfundene Altar von 1650 entfernt und zugunsten der Wirkung des Ostfensters ein neuer, wesentlich kleinerer errichtet.

Bedeutende Eingriffe in die räumliche Wirkung der Kirche brachte die Bauphase zwischen 1963 und 1975. Die durch Pilz- und Insektenbefall schwer geschädigten Emporeneinbauten waren irreparabel geworden. Lediglich die Orgelempore im Westen blieb erhalten und erhielt eine gerade Brüstung unter Wiederverwendung der barocken Baluster und Fruchtgehänge. Alle Zugänge und Treppen wurden entfernt und der spätmittelalterliche Raumeindruck war somit wiederhergestellt. Verloren gegangene Architekturglieder wie Kämpfer und Sockel an den Arkadenpfeilern und am Triumphbogen wurden nach Befund ergänzt. Die Treppenvorbauten an der Südseite des Chores wurden abgebrochen und die durch sie verbauten Fenster (3. und 4. von Osten) wieder in alte Form gebracht. Umfangreiche Untersuchungen zur Farbgestalt der Kirche wurden angestellt. Dabei konnte die Fassung des 13. Jahrhunderts sichergestellt werden. Die Wandflächen hatten einen weißen Fond, die Architekturglieder waren dem verwendeten Material entsprechend gefasst. Die Sandsteinpartien waren gelb, die fünf- bis siebenschichtigen »Ziegelpakete« rot gestrichen und erhielten weiße, in Mörtel gestaltete Zierfugen. Auch eine Farbgebung aus der Zeit um 1470 konnte nachgewiesen werden. Diese Fassung überzog alle Raumbereiche der Kirche und stellt die letzte »ganzheitliche« Lösung des Mittelalters dar. Aus diesem Grunde wählte man sie damals als für die Rekonstruktion verbindlich aus. Wand und Gewölbekappen wurden weiß gestrichen. Alle Architekturglieder (Pfeiler, Vorlagen, Rippen, Gewände) erhielten ein kräftiges Bolusrot. Darüber war ein vom Baulichen abweichendes Fugennetz aus drei Strichen aufgemalt: Der mittlere Weißstrich wurde beiderseits von jeweils einem schwarzen Strich betont. Ein weiterer Befund ist die ge-

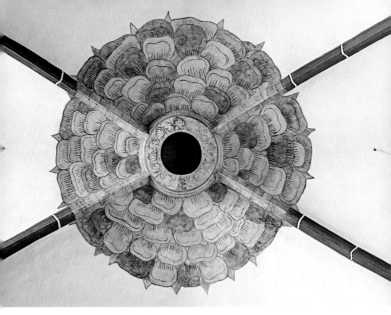

▲ *Schlussstein (Rosette aus dem Mittelschiff)*

malte Umzierung der Gewölbeschlusssteine, die in ihrer Blütenblatt-fülle an Pfingstrosen erinnern.

Von der Farbgestaltung der Kirche hebt sich die der Schleinitz-Kapelle ab. Dort sind die Bögen, Pfeiler und Rippen nicht rot, sondern gelb gefasst und mit einfachen weißen Fugenstrichen bemalt. Unter den schwierigen Bedingungen der DDR-Bauwirtschaft wurden alle Dächer neu eingedeckt. Der bisher mit Schiefer versehene, barocke Turmaufsatz wurde mit Kupferblech beschlagen und die komplette Fassade neu verputzt und gestrichen. Eine geplante gasbetriebene Luftheizung für die Kirche konnte nicht realisiert werden.

Zwischen 2005 und 2009 wurde die Kirche erneut saniert. Wegen erheblicher Risse im Mauerwerk standen Sicherungsarbeiten am Ost-giebel im Vordergrund. Auch der Dachstuhl, das oberste Turmge-schoss sowie der Glockenstuhl wurden in ihrer Statik verstärkt.

Rundgang

Die Kanzel

Um auch in großen sakralen Räumen noch gut gehört werden zu können, bediente man sich der Kanzel als einem erhöhten Ort zur Verkündigung von Gottes Wort. Zum Erreichen der Kanzel war eine Treppe nötig, als Schutz gegen Absturz wurde eine Brüstung gebraucht und damit der Schall beim Sprechen nicht in die Höhe entschwinden konnte, versah man die Kanzel mit einem Schalldeckel. Sämtliche dieser Bauglieder eignen sich als Schmuck- und Bildnisträger. Christliche Symbole, die vier Evangelisten oder die Kirchenväter, zählen zu den gängigen Bildprogrammen. Oft wurde auch der Kanzelfuß figürlich gestaltet (z. B. Mose mit den Gesetzestafeln).

Auf den ersten Blick könnte man meinen, der Kanzelkorb sei von einer Heiligenschar umgeben. Bei den hier Dargestellten handelt es sich jedoch um sechs Mitglieder der Familie von Schleinitz auf Graupzig und Gödelitz, einen Knaben, drei Frauen und zwei Männer. Sie stehen in einer mit einer vergoldeten Muschel abgeschlossenen, von jeweils zwei Säulen flankierten Nische. Dem Knaben, der liebevoll ein Blumensträußchen in den Händen trägt, wurde ein kleiner Sockel unter die Füße geschoben, damit sein Kopf, wie der der anderen Dargestellten, vor die Muschel gelangt. Die Herren sind in eleganter militärischer Tracht und die Frauen in Witwenkleidung dargestellt. Zu ihren Füßen sind Inschriften mit Namen und Daten angebracht. Es handelt sich bei dieser Kanzel also um ein Grab- bzw. Erinnerungsmal – eine Seltenheit in der Kunstgeschichte. Der christliche Bildinhalt ist in diesem Fall im wahrsten Sinne des Wortes an die Seite gedrängt worden – an die Treppenbrüstung. Dort sind in drei Reliefs Geschichten aus dem Leben Jesu angebracht: Die Geburt im Stall von Bethlehem, die Kreuzigung mit den trauernden Maria und Johannes sowie im dritten Feld Christi Auferstehung mit den erschrockenen Wächtern am Grabe. Schnitzerei und Farbgebung der Kanzel stammen von Valentin Otte und Johann Richter. Überliefert ist, dass auf der verloren gegangenen Kanzeltür stand, sie sei ein Geschenk der verwitweten Frau Anna Felicitas von Schleinitz auf Graupzig und Gödelitz aus dem

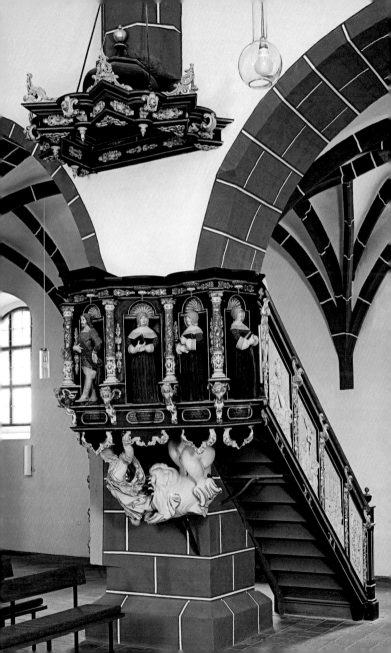

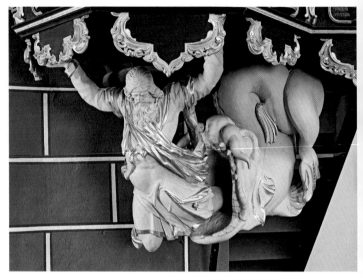

▲ *Jonas und der Wal, Detail der Kanzel*

Jahre 1657 gewesen. Sowohl in der plastischen Durchbildung, wie auch in der Farbigkeit anders geartet ist die unter dem Kanzelkorb angebrachte Figur. Der Kanzelkorb selbst ist mit verdeckt eingebauten Eisenstangen am Kanzelpfeiler befestigt. Die darunter beinahe schwebend wirkende Plastik hat ein eigenes Gestänge erhalten. Hier ist der Prophet Jona höchst expressiv in dem Moment dargestellt, als er vom Walfisch ausgespieen wird.

Nach dem biblischen Bericht hat er drei Tage im Bauch des Fisches verharrt, drei Tage Todesfinsternis. Dies wird als Gleichnis für die Auferstehung Jesu Christi verstanden. Zwischen dem Kreuzestod und seiner Auferstehung verstrichen ebenfalls drei Tage. Majestätische Ruhe und göttliches Strahlen umgeben die Darstellung Jonas. Große Kraft liegt im Gestus des Tragens, der auch als Segenspendung gedeutet werden kann. Die Hinzufügung des Jona unterstreicht den Glauben

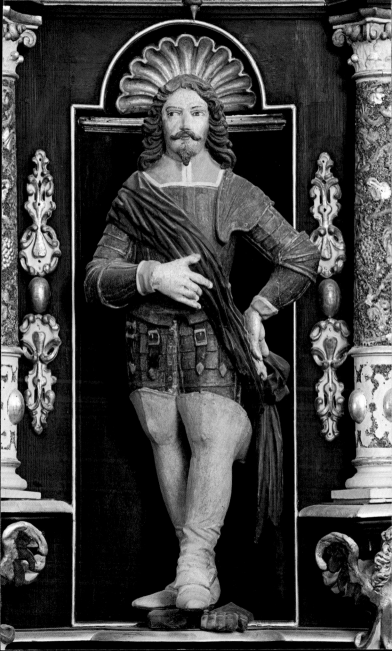

der an der Kanzelbrüstung Dargestellten an ihre Auferstehung und ein Leben nach dem Tod. Als Schöpfer dieser tiefgründigen, spannungsreichen und raumgreifenden Plastik wird Johann Joachim Kändler († 1775) angenommen. Er war künstlerischer Leiter in der Königlichen Porzellanmanufaktur Meißen und Mitglied der Afra-Kirchgemeinde.

Der Altar

Der in der Afrakirche erhaltene Altaraufsatz stammt aus dem Jahr 1653 und wurde vom Bildschnitzer Valentin Otte und dem Maler Johann Richter geschaffen. Die Einordnung des großen Werkes in den hochrechteckigen Chorraum darf als ausgesprochen gelungen angesehen werden. Auffällig ist im Vergleich zu anderen Werken der beiden Künstler die Verwendung heller, freundlicher Weißtöne. Die Aufteilung des Altars in ein Mittelfeld und zwei Seitenteile, auf einem Untersatz (Predella) ruhend und mit einem oberen Aufsatz (Auszug/Sprengwerk) versehen, erinnert an spätgotische Wandelaltäre. Nicht vergleichbar ist allerdings der architektonische Aufbau. Mehrere »Geschosse« sind angeordnet: einteilig das unterste, dann dreiteilig das »Erdgeschoss«, darüber weiter ausladend und mit stattlicher Höhe ebenfalls dreiteilig das »Hauptgeschoss« und wiederum darüber, nun wieder einteilig das »Obergeschoss« und darauf gewissermaßen eine »Dachbekrönung«. In jeder »Etage« ist der Altar über die Maßen reich an Figuren und Szenen. Streng lutherisch handelt es sich ausschließlich um biblisch bezeugte Inhalte. Auf der Mittelachse werden Stationen aus dem Leben und Leiden Jesu geschildert, wie *Das letzte Abendmahl*, *Jesus im Garten Gethsemane* und eindrücklich eine *Ecce Homo*-Szene. Mit diesem Schriftzug unter dem Mittelstück des Altars ist der gestalterische Höhepunkt bezeichnet: »Seht, welch ein Mensch« (Joh. 19,5). Aus der bisherigen Bildebene tritt, eingezwängt zwischen festlich gestalten Säulen, die größte Figur des gesamten Altares, Jesus, hervor. Seitlich geneigt ist sein Haupt mit einer schweren Dornenkrone versehen. Sein von Folter gekennzeichneter Körper ist in ein kostbares, innen weißes, außen goldenes Tuch gehüllt, das mit einem groben Strick an den Schultern gehalten wird. Die überlang wirken-

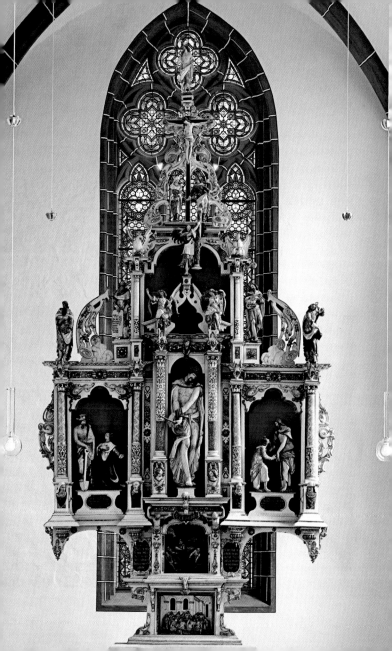

den Gliedmaßen wollen, wie der um die Füße wehende Mantel, den Raum fast sprengen. Eindrücklich still dagegen sind der Blick des Gequälten und die Eleganz seiner Hände.

Eigenartig verzückt sind über der Mittelszene drei Engel angebracht: zwei direkt über den Säulen des Mittelschreins und über ihnen auf einem schwungvollen Giebel ein dritter. Dieser hält die Geißelsäule, an die Jesus gefesselt war, in den Armen. Die Gestik der beiden anderen zeigt ebenfalls, dass sie etwas zur Schau stellen. Leider sind diese Partien verloren gegangen – typisch wären Geißeln und Nägel mit Hammer. Im Zentrum des ausdrucksstarken Altarwerks bleibt zwar der gemarterte Gottessohn, aber hoffnungsfroh werden zwei Auferstehungsszenen, mit den entsprechenden Bibelzitaten versehen, rechts und links hinzu gestellt. Links ist die Ostererfahrung der Maria Magdalena und rechts die Begegnung des Auferstandenen mit dem Jünger Thomas dargestellt.

Oberhalb der beschriebenen Dreiergruppe sind weitere vier Figuren aufgesetzt: Außen die Apostelfürsten, rechts Petrus mit den Schlüsseln und links Paulus mit dem Schwert. Zur Mitte zu, auf kleinen Postamenten, stehen rechts Johannes der Täufer und links Mose mit den Gesetzestafeln.

Über ihnen, auf den Säulenkapitellen, sind rechts ein Pelikan mit Jungen und links der Vogel Phönix dargestellt. Der sich verzehrende Pelikan, der mit seinem eigenen Fleisch seine Brut nährt, soll die hingebende Liebe Gottes abbilden. Der aus der Asche auffliegende Phönix ist das Zeichen der Auferstehung.

Der Altar hat ein bewegtes Schicksal. Die puristische Auffassung der Kunstgesinnung nach der Mitte des 19. Jahrhunderts lehnte einen stilwidrigen, nicht gotischen Altar ab. Folglich wurde er entfernt und durch einen schlichten neugotischen Altar ersetzt (um 1875). Im Vordergrund sollte die grandiose Wirkung des gotischen Fensters in der Ostwand des Chores stehen. Kunstfreunde des Königlich Sächsischen Altertumvereins in Dresden haben den Altar in ihre Sammlung im Palais im Großen Garten aufgenommen und so bewahrt (1892). Allerdings haben schon damals die Hintergrundbilder hinter den Ostergeschichten, dem *Ecce Homo* und den Marterwerkzeugen gefehlt. Sie

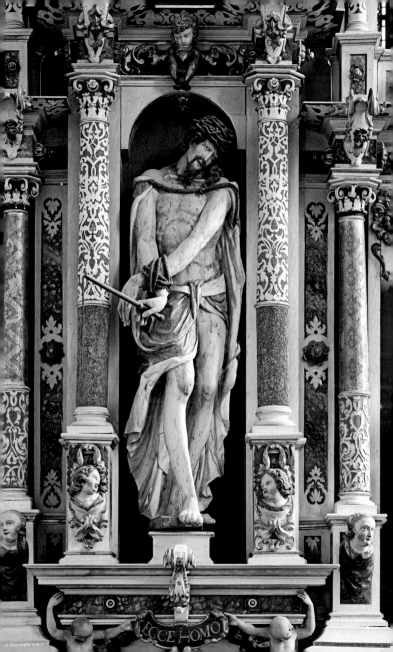

ECCE HOMO

wurden nach 1970 durch einfarbig gefasste Hintergründe ersetzt. In den 1920er Jahren hatte sich die Einstellung zur Barockkunst wieder verändert, so dass der Altar zur Aufstellung in die Kirche kam. So wurde er zum zweiten Mal gerettet, denn im Februar 1945 ging das Palais im Großen Garten mit allem Inventar in Flammen auf.

Die Orgel

Berichtet wird, dass unter Propst Albert, der in Urkunden von 1223 bis 1242 belegt ist, eine Orgel bestand. Dompropst Dietrich von Schönberg schenkte im Jahr 1459 zur Anschaffung einer Orgel 10 Schock Groschen. Erst ab Mitte des 19. Jahrhunderts sind die Orgeln in St. Afra genauer dokumentiert. 1847 erbaute der Orgelbaumeister Friedrich Pfützner aus dem benachbarten Cölln an der Elbe eine neue Orgel. Sie besaß zwei Manuale und ein Pedal. Insgesamt bestanden 31 Register. Das Werk galt als kräftig und wirkungsvoll. 1904 wurde schwerer Holzwurmbefall in der Orgel festgestellt und von einer Reparatur abgeraten. Dafür sollte nun ein neues, pneumatisch gesteuertes Werk gebaut werden.

Von der Vorgängerorgel ist lediglich das neogotische Prospektgehäuse erhalten geblieben. Dieses wurde bei dem völlig neuen Orgelwerk von 1907 weiter verwendet. Nach einem Wettbewerb erhielt die Orgelbaufirma Hermann Eule aus Bautzen den Zuschlag. Sie baute hier ihre erste pneumatisch gesteuerte Orgel. Die Weihe erfolgte Pfingsten 1908.

1947 begann erneut die Firma Eule mit der Instandsetzung der 1945 zerstörten Orgel. Mit hohem persönlichen Einsatz des damaligen Kantors Martin Flämig gelingt es in der schwierigen Nachkriegszeit, das Werk wieder spielbar zu machen.

Grabmale

Dass Menschen innerhalb von Kirchen bestattet wurden, war nicht die Regel. Der Wunsch aber, in der Nähe von Heiligen begraben zu sein war sehr groß. In Erwartung der Auferstehung und des Jüngsten Gerichts wollte man sich so ihrer Hilfe versichern. Es ist heute nicht mehr nachvollziehbar, wie viele Bestattungen es in der Kirche gab und der

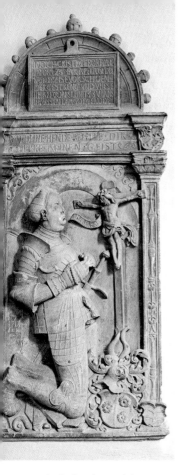
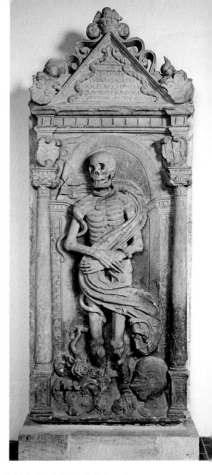

▲ *Grabstein von Johannes von Schleinitz († 1526, links) und*
von Wolfgang von Schleinitz († 1523, rechts)

Bestand an jetzt zu besichtigenden Grabmalen ist nur ein kleiner Teil
der einstmals vorhandenen. Speziell im 19. Jahrhundert hatte man
wenig Verständnis für die Fülle der Grabmale, zumal sie die Wirkung
der Kirchenräume zu dominieren drohte. Auch aus praktischen Grün-

den wurden die in die Fußböden eingelegten Grabplatten als störend empfunden, weil so Fläche zur Aufstellung von Kirchenbänken verloren ging. Man entschloss sich, die meisten zu entfernen. Manche Platten wurden nur gedreht und dienten so als Fußbodenbelag. Manche wurden geteilt und als Stufen für Außentreppen verwendet. Dagegen gab es auch Einsprüche der sächsischen Altertumsfreunde und im Falle der Epitaphe der von Schleinitz gelang es, insgesamt vier in das Stadtmuseum zu bringen (1898) und sie so vor der Zerstörung zu bewahren. Nach ihrer Restaurierung konnten sie 1991 wieder in der Kirche aufgestellt werden.

Als Gönner und Wohltäter zeichneten sich der niedere Adel und der Bürgerstand von Meißen aus. Die Herren von Maltitz, von Taubenheim, von Grünrode, von Miltitz und die Familie Mönch waren es, welche reiche Schenkungen veranlassten. Am meisten hat sich allerdings das weitverzweigte Geschlecht derer von Schleinitz hervorgetan. Erste Schenkungen sind 1312 nachweisbar. Zwei der Familienmitglieder, Heinrich und Johann, waren Dompröpste, ein dritter bestieg 1518 sogar als Johann VII. den Bischofsstuhl in Meißen. Auch in Naumburg und Merseburg regierten Bischöfe aus diesem Geschlecht. In der Schleinitz-Kapelle sind insgesamt elf Epitaphe der Familienangehörigen aufgestellt. Hinzu gehören die Kanzel und das an der Nordwand des Chores angebrachte Epitaph sowie Reste zweier Grabplatten an der Nordaußenwand der Sakristei. Bemerkenswert ist das Denkmal des letzten Propstes, Nikolaus Klunker. Es ist auf Holz gemalt. Dargestellt sind Christus am Kreuz, darunter seine Mutter Maria und der Jünger Johannes, etwas abseits der Propst kniend und anbetend. Zwei Jahre vor seinem Tod im Jahr 1542 hatte er den evangelischen Glauben angenommen.

Von dem mittelalterlichen Kirchengerät sind lediglich noch zwei Kelche erhalten. Sie sind noch heute in Gebrauch. 1475 wurde der ältere, wie die Inschrift am Fuß bezeugt, von Propst Nikolaus Questewitz gestiftet. 1974 wurde von dem Maler Werner Juza (* 1924) ein Vortragekreuz geschaffen.

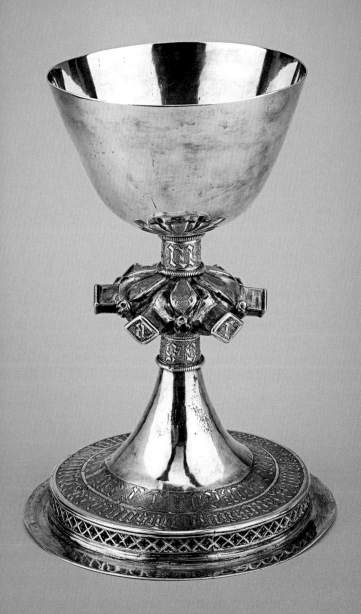

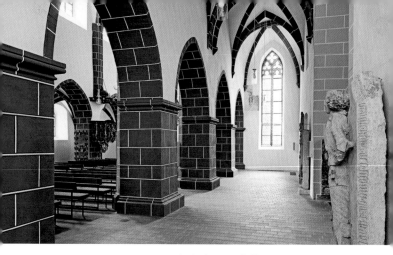

▲ *Südseitenschiff*

Literatur

C. Gurlitt: Beschreibende Darstellung der Bau- und Kunstdenkmäler des Königreiches Sachsen, Heft 39, Stadt Meißen, Dresden 1917. – Prof. Th. Flathe: Das Kloster der Augustiner Chorherren zu Sanct Afra in Meißen, 1876. – Dr. G. Naumann: Stadtlexikon Meißen, Sax-Verlag Beucha, 2009. – H.-J. Pohl: Aus der Geschichte der Familie von Schleinitz – ein Beitrag zur sächsischen Landesgeschichte, Oschatz 2010. – J. F. Ursinus: Collectanea zur Geschichte des Klosters, der Kirche und der Schule St. Afra, 2 Bd. (um 1760/80), Handschrift L 277 SLUB Dresden. – J. F. Ursinus: Ursprung der Kirche und des Klosters Sanct Afra in der Stadt Meissen… Leipzig, 1780.

St. Afra Meißen
Evangelisch-Lutherische Kirchengemeinde St. Afra
An der Frauenkirche 11, 01662 Meißen
www.sankt-afra-meissen.de

Aufnahmen: Bildarchiv Foto Marburg (Foto: S. Köhler, Th. Scheidt, Chr. Stein)
Druck: F&W Mediencenter, Kienberg

Titelbild: *Choransicht von Südost mit Friedhofstor, nach 1470*
Rückseite: *Vortragekreuz von 1974 (W. Juza)*